ARLEQUIN

PIÈCE A TIROIRS

POUR PENSIONNATS DE DEMOISELLES

PERSONNAGES.

MARIE,
CLÉMENTINE,
ROSA,
FANNY,
ALIX,
ADÈLE,
LAURE,
AUGUSTINE, 8 ans.
ZOÉ, 6 ans.
} pensionnaires.

SCÈNE PREMIÈRE.

MARIE, CLÉMENTINE, ROSA, FANNY.

(*Marie vient d'exécuter un morceau sur le piano, Clémentine dessine, Rosa fait des fleurs, Fanny de la broderie.*)

CLÉMENTINE.

Voilà sans doute, ma chère Marie, un morceau de musique charmant et parfaitement choisi ; je te fais même compliment sur ton exécution ; mais tu avoueras aussi que tu t'es approprié la part la plus bril-

lante, celle qui est toujours sûre d'enlever les applaudissements, ou tout au moins de s'attirer l'indulgence et les encouragements des auditeurs.

MARIE.

Je ne comprends pas cela.

CLÉMENTINE.

Tu ne comprends pas que la musique est une de ces choses qui plaisent toujours, et qui savent disposer favorablement les esprits en faveur de ceux qui en procurent la jouissance.

MARIE.

Très-bien ; alors, qui vous empêche de faire comme moi, d'étaler ici, toi, tes dessins, Rosa ses fleurs, Fanny sa broderie ?

ROSA.

Oh ! moi, je ne tiens pas du tout à ce qu'on voie mes fleurs.

CLÉMENTINE.

Par vanité, ou par modestie ?

ROSA.

Tu es trop curieuse. Et toi, pourquoi ne montres-tu pas tes dessins ? Est-ce par vanité ? car je ne pense pas que tu aies à faire usage de ta modestie dans cette circonstance ?

CLÉMENTINE.

Ah ! moi, je ne suis pas fière ; je ne crois pas que personne soit bien tenté de voir ce que j'ai fait : des pieds, des mains, des yeux, des nez et des oreilles ; je crois, en vérité, en avoir assez fabriqué pour en donner à tous ceux qui en manquent en ce bas monde.

MARIE.

Et tu ne comptes pas les portraits, encore.

CLÉMENTINE.

Ce que tu dis là est très-indiscret, Marie.

MARIE.

N'aie donc pas peur, ma chère ; tu peux les montrer à tout le monde, je t'assure que personne ne les reconnaîtra.

CLÉMENTINE.

Méchante !

ROSA.

Mais regarde donc un peu Fanny ; ne dirait-on pas, à voir sa mine lugubre, qu'elle se prépare à aller à un enterrement ?

FANNY, *souriant.*

Moi !... Ah ! par exemple ! tu te trompes joliment ! Je n'ai pas l'habitude d'être triste dans un jour comme celui-ci.

MARIE.

Que fais-tu de si intéressant, que tu ne prends aucune part à notre conversation ?

FANNY.

Mais vous ne me laissez pas le temps de placer un mot.

MARIE, *qui s'est approchée de Fanny.*

Oh ! la jolie broderie ! Regarde donc, Clémentine, toi qui t'y connais, quel élégant dessin !

CLÉMENTINE.

Savez-vous, mademoiselle Marie, que vous êtes d'une impertinence...

MARIE.

Allons, ne vas-tu pas te fâcher, maintenant? Désormais, j'userai envers toi des précautions que l'on prend avec le talent modeste : je ne te louerai plus, de peur de te faire rougir.

CLÉMENTINE.

A merveille, ma chère Marie, tu t'entends parfaitement au persiflage; et, à ce propos, mesdemoiselles, je vais vous réciter une petite fable, que j'ai apprise dernièrement dans les œuvres d'un auteur dramatique qui était, lui aussi, très-piquant, très-caustique, à tel point qu'un jour un plaisant écrivit au bas de son buste, placé au foyer du Théâtre-Français : *Passez vite, car il mord.*

ROSA.

Le mot est très-joli.

MARIE.

C'était un hommage rendu à son esprit.

CLÉMENTINE.

Oui, aux dépens de son cœur.

MARIE.

On éprouve quelquefois du plaisir à se faire craindre.

CLÉMENTINE.

Et du bonheur à se faire aimer.

FANNY.

Mais la fable? voyons la fable.

TOUTES.

Oui, oui la fable ! Nous écoutons.

CLÉMENTINE.

Le Chien et le Chat.

Pataud jouait avec Raton,
Mais sans gronder, sans mordre, en camarade, en frère :
Les chiens sont bonnes gens ; mais les chats, nous dit-on,
 Sont justement tout le contraire...
 Raton, bien qu'il jurât toujours
 Avoir fait patte de velours,
Raton, et ce n'est pas une histoire apocryphe,
Dans la peau d'un ami, comme fait maint plaisant,

 (*Elle regarde Marie.*)

 Enfonçait, tout en s'amusant,
 Tantôt la dent, tantôt la griffe.
 Pareil jeu dut cesser bientôt.
 « Eh quoi ! Pataud, tu fais la mine !
 Ne sais-tu pas qu'il est d'un sot
 De se fâcher quand on badine ?
 Ne suis-je pas ton bon ami ? —
Prends le nom qui convient à ton humeur maligne,
 Raton, ne sois rien à demi :
 J'aime mieux un franc ennemi
 Qu'un bon ami qui m'égratigne. »

MARIE.

Parfait !... Comme cela, Clémentine, tu prétends donc...

ROSA.

De grâce, mesdemoiselles, assez sur ce sujet-là. Du reste, le lieu et le moment sont trop mal choisis pour que nous vous permettions de jouer plus longtemps aux épingles. La fable de Clémentine vient de me faire naître une idée...

FANNY.

Que je devine. Pour varier la séance et éviter l'u-

niformité, chacune de nous va réciter un morceau de poésie bien choisi.

CLÉMENTINE.

Voilà une excellente idée : nous ne serons pas obligées ainsi de donner un échantillon de nos talents artistiques.

ROSA.

C'est cela. Voyons, quelle est celle qui commence ? Moi, je sais une petite fable bien gentille, et, si vous voulez, je vais vous la dire.

MARIE.

Eh bien, voyons ta fable.

ROSA.

Et surtout ne me regarde pas de ton petit air narquois, Marie (*riant*) Raton.

MARIE.

En vérité, je serais trop injuste.

ROSA.

Écoutez bien alors, et surtout pas de sifflets.

FANNY.

Oh ! par exemple !

ROSA.

Je commence.

CLÉMENTINE.

Nous t'écoutons.

ROSA.

Le Lapin.

CLÉMENTINE.

Surtout ne va pas trop vite.

ROSA.

Le Lapin...

MARIE.

Prends garde de t'embrouiller.

ROSA.

N'aie pas peur... *Le Lapin...*

FANNY.

Je dirai quelque chose après toi.

ROSA.

Ah! mais, c'est désolant! voilà quatre fois que l'on m'interrompt. *Le Lapin...*

CLÉMENTINE.

Maintenant nous ne disons plus mot.

MARIE.

Nous t'écoutons de toutes nos oreilles.

ROSA.

Vous ne voulez pas vous taire, mesdemoiselles?

CLÉMENTINE.

Allons, commence.

ROSA.

Le Lapin et le Renard.

MARIE.

Tiens, je sais aussi une fable intitulée *le Renard et les Lapins.*

ROSA.

Et moi, j'en sais une autre intitulée *les Bavardes*; seulement, je t'assure que ce n'est pas une fable.

CLÉMENTINE.

Allons, commence ta fable, Rosa; nous ne disons plus un mot.

ROSA.

C'est bien heureux. *Le Lapin...*

MARIE.

A condition que ta fable ne sera pas trop longue.

ROSA.

Encore !

Le Lapin et le Renard.

Un jour, un petit lapin
A cervelle assez légère,
Loin du terrier de sa mère
Allait broutant la bruyère,
Le serpolet et le thym.
Arrivé sur la lisière
Du bois qu'il a traversé,
Il y rencontre un fossé
Large comme une rivière.
Alors, dressant l'oreille et levant le museau,
Il voit sur l'autre bord de l'eau,
Un animal poli qui fait la révérence.

CLÉMENTINE.

C'est qu'il était bien élevé. Quel animal était-ce ?

ROSA.

Il ne fallait pas m'interrompre, tu allais le savoir.

Si je vois bien, dit-il, ce doit être un renard.
Les siens passent chez nous pour très-méchante engeance,
Je ne sais trop pourquoi, car vraiment son regard
N'exprime que la bienveillance ;
Son salut me paraît plein de grâce et d'aisance,
Il a l'air de vouloir causer ;

Que craindrais-je ? cette eau nous sépare, et je pense
 Que je puis fort bien m'amuser,
 A jaser.
Voyons donc : Eh ! Monsieur ! si je n'ai courte vue,
L'herbe de ce côté me paraît bien tondue,
Et vous avez dû faire un fort maigre repas.
— Il est vrai, mon enfant, dit le renard ; hélas !
Je n'ai pas comme vous un beau parc pour demeure,
Mais moi, je suis si sobre ! En tous lieux, à toute heure,
Avec quelque herbe sèche ou deux fruits d'un noyer
 J'ai de quoi me rassasier.
Je ne demande rien, ne fais mal à personne,
Et quoiqu'on ait tenté de me calomnier,
 Je trouve toujours assez bonne
La mince part des biens que nature me donne.

CLÉMENTINE.

C'est fort bien raisonné pour un renard.

MARIE.

C'est de la pure philosophie.

ROSA.

— Oh ! reprit l'imprudent lapin,
J'avais deviné juste, et j'en étais certain ;
Vous êtes à mon sens une bête admirable :
 C'est un vrai sage qu'un renard !
 Et je conviens que pour ma part,
Je m'arrangerais mal d'un régime semblable ;
 Mais le ciel m'a bien mieux traité.
Nous sommes riches, nous, et vivons dans l'aisance ;
 Notre terrier est abrité
Contre les froids d'hiver ; et puis, pendant l'été,
 C'est une maison de plaisance ;
 Le serpolet croît à l'entour,
Et ne permet qu'à nous d'en retrouver l'entrée.
Nous ne redoutons là, chien, furet, ni vautour ;

Nous sortons dès le point du jour,
Et ma mère, le soir, se retrouve entourée
De ses quatorze enfants. — Quatorze, dites-vous ?
 Ce doit être un moment bien doux !
Vous êtes bien heureux, je vous en félicite.
Mais ce parc n'est pas moins une grande prison,
Et le fossé... — Du tout ; quand il nous semble bon,
Nous pouvons au dehors aller faire visite ;
Un petit pont se trouve à deux sauts du terrier,
Et nous offre à toute heure un commode passage.
— Ah ! vous avez un pont dans votre voisinage ?
— Oui ; mais gardez-vous bien de l'aller publier
 Chez quelque animal carnassier...

MARIE.

Ah ! l'innocent petit lapin !

CLÉMENTINE.

Je trouve vraiment sa recommandation plaisante.

FANNY.

Voyons le dénoûment de ta fable.

ROSA.

 Tel fut le dangereux langage
 Qu'au renard tint notre lapin.
 Or voilà que le lendemain,
 A l'heure où la famille entière
Sort de son souterrain pour aller voir le jour,
 Sous une griffe meurtrière
 Chaque lapin tombe à son tour.
Nul ne fut épargné, ni les fils, ni la mère.
Notre imprudent se repentit trop tard
 De sa funeste étourderie ;
Et quand il reconnut le perfide renard,
« A tous les miens, dit-il, j'ai donc coûté la vie !
 Cruel ! que vous avions-nous fait ?
Vous êtes un méchant. — Et vous, un indiscret.

FANNY.

Oh ! le méchant renard !

CLÉMENTINE.

Oh ! le petit bavard !

FANNY.

C'est vrai : voilà les suites d'une indiscrétion. Pauvre lapin, il me fait pitié !

MARIE.

Vraiment, Fanny, je ne te croyais pas si bon cœur ; mais ce n'est pas le moment de s'apitoyer sur le sort d'un lapin ; Rosa vient de nous réciter sa fable ; c'est à vous maintenant à prendre sa place.

CLÉMENTINE.

Allons, puisque c'est chose convenue, il y aurait mauvaise grâce a se faire prier, et je vais à mon tour mettre ma mémoire à contribution.

ROSA.

A la bonne heure ! nous allons nous succéder comme des orateurs à la tribune.

MARIE.

Pourvu qu'il ne nous arrive pas le même inconvénient qu'à eux.

ROSA.

Et lequel donc ?

MARIE.

Celui d'endormir les auditeurs. Il paraît même que ce n'est pas seulement en France que les orateurs empiètent sur les attributions du dieu Morphée, car voici une épigramme traduite de l'allemand :

Robert le sourd s'endormait à l'église
Toutes les fois que Pancrace y prêchait :
Quelle prétention! dit un jour Cidalise,
Il fait comme s'il entendait.

ROSA.

Eh bien! ma chère, si notre auditoire s'endort, tu le réveilleras avec ton piano.

CLÉMENTINE.

Bien riposté; mais, je vous en prie, laissez-moi la parole, et je vous assure que ce ne sera pas long.

MARIE.

Nous verrons bien.

CLÉMENTINE.

La petite Fille et le Savant.

Suivons cette petite fille,
Frais lutin, dont l'esprit en ses yeux noirs pétille;
 Où va-t-elle de grand matin ?
Je la vois qui s'arrête, elle sonne à la porte
 D'un alchimiste son voisin.
 Or, le savant, d'humeur accorte,
 Ouvre, lui sourit, et déjà,
 Dans l'antre enfumé la voilà.

ROSA.

Elle était bien hardie, cette petite fille. Je ne voudrais pas aller chez un pareil homme, j'aurais trop peur de lui et de ses grands fourneaux de sorcier.

MARIE.

Et son hibou, son gros chat noir.

FANNY.

Brrrrr... j'en ai la chair de poule rien que d'y penser.

MARIE.

Et moi aussi, je sens, en y pensant, mon sang...

CLÉMENTINE.

Il paraît qu'elle était moins peureuse que vous.

Monsieur, voulez-vous bien permettre
Qu'à ce fourneau je prenne un peu de braise, un peu,
Afin d'allumer notre feu ? —
Volontiers, mon enfant; mais quoi, rien où la mettre ?
Attendez qu'on vous cherche... un... je ne sais... — Oh!
Monsieur, ne bougez pas : je l'emporterai bien. [rien :
Là, sur ma main !...—Comment ! que dites-vous, ma belle ?
Sur votre main !...

MARIE.

Et sans se brûler les doigts ? C'est un peu fort.

CLÉMENTINE.

A peine il avait achevé,
Que, prompt et prompt, mademoiselle
Vous fait en moins de temps qu'on ne dit un *Ave*,
Dans le creux de sa main, un petit lit de cendre,
Sur lequel aussitôt d'étendre
Sa braise ardente, et zeste, avec un ris moqueur,
Elle tire sa révérence,
Et court encor.

MARIE.

Ah ! par exemple, je n'aurais pas songé à cet expédient-là.

1..

ROSA.

Ni moi non plus, à coup sûr. Et l'alchimiste, que fit-il ensuite ?

CLÉMENTINE.

Bon Dieu, dit le docteur,
Que chose vaine est la science !
Moi, qui depuis trente ans et tant,
Médite, spécule, étudie,
Moi, docteur sorbonné, peut-être, de ma vie,
Je n'aurais eu l'esprit d'en faire autant.
Zénon dit vrai : le plus sage n'est guères
Sage en tout, et le plus savant
Ignore, hélas ! bien souvent
Les choses les plus vulgaires.

ROSA.

Franchement, ma chère, ta petite historiette est très-jolie.

MARIE.

Pour mon compte, elle m'a fait beaucoup de plaisir. Maintenant, Fanny, c'est à toi à ne pas rester au-dessous de ce que tu viens d'entendre.

FANNY.

Je ferai tout mon possible pour cela.

ROSA.

Est-ce bien gai ce que tu vas nous dire ? Je te préviens que j'aime ce qui fait rire.

FANNY.

C'est très-bien ; chacun ses goûts ; seulement je te prie de te rappeler que je ne parle pas pour toi seule.

ROSA.

C'est bien, c'est bien. Tu as la parole ; tâche de nous intéresser, ou renvoie ton discours à une autre séance.

CLÉMENTINE.

Mais non, certainement, je ne tiens pas Fanny quitte à si bon marché.

MARIE.

Voyons, Fanny, commence donc.

FANNY.

J'attends que vous me laissiez parler.

CLÉMENTINE.

Nous t'écoutons.

FANNY.

La *Lettre au bon Dieu.*

ROSA.

Oh ! c'est curieux ! on écrit donc au bon Dieu ? Fais-moi donc le plaisir de me dire où est le bureau de poste ?

MARIE.

Voyons donc, Rosa, nous n'en finirons jamais, si tu continues à parler ainsi.

ROSA.

Alors, je ferme la bouche...

FANNY.

La Lettre au Bon Dieu.

Mains jointes, à genoux devant un crucifix,
Les yeux baignés de pleurs et la voix bien émue,
 Du plus profond de son âme ingénue,
 Ainsi parlait Valentin, le bon fils :

« Oh ! disait-il, mon Dieu, viens à mon aide !
» Ma pauvre mère va mourir !
» Daigne m'enseigner le remède,
» Seigneur, qui pourrait la guérir.

CLÉMENTINE.

Ton petit Valentin m'intéresse déjà beaucoup.

FANNY.

» O créateur de toutes choses,
» Si tu veux m'exaucer, comme je t'aimerai !
» Dans mon petit jardin j'ai de belles fleurs roses ;
» Sitôt qu'elles seront écloses,
» Au pied de ton autel je les effeuillerai.

» On m'a dit que faire l'aumône,
» C'est attirer sur soi les dons de ta bonté,
» Et que du haut des cieux, où s'élève ton trône,
» Tu protéges celui qui fait la charité.

» Je serai charitable afin de mieux te plaire.
» Mais, n'est-ce pas, mon Dieu, tout le bien que mon cœur
» Aux pauvres essaiera de faire,
» Toi, tu le rendras à ma mère,
» En jours de paix et de bonheur ?

MARIE.

Oh ! l'aimable enfant !

ROSA.

Que ce petit Valentin me plaît !

CLÉMENTINE.

S'il était là, je lui donnerais une dragée.

FANNY.

» J'ai deux gentilles tourterelles,
» Qui mangent dans ma bouche et perchent sur mes doigts,
» Puis battent doucement des ailes
» Dès qu'elles entendent ma voix.

» Je vais leur donner la volée,
» Car un pressentiment heureux
» Me dit qu'en remontant vers la voûte étoilée,
» Elles te porteront mes vœux.

» Je leur attacherai sous l'aile
» Une lettre que j'écrirai
» Avec ma plume la plus belle,
» Sur mon papier le plus doré.

» Cette lettre, Dieu tutélaire,
» Tu la liras, j'en suis certain,
» Elle t'attendrira peut-être, et, dès demain,
» Tu daigneras guérir ma mère. »

MARIE.

Je vous assure, mes chères amies, que je n'ai jamais rien entendu d'aussi touchant et d'aussi joli.

ROSA.

Voyons la fin.

FANNY.

En achevant ces mots, bien sûr d'être écouté
Par celui qui de tous est le souverain maître,
Le petit Valentin courut faire la lettre
Qui devait pour sa mère implorer la santé.

1...

Cette lettre était fort touchante :
Bien qu'elle renfermât plus d'un mot raturé,
Le cœur le moins aimant, l'âme la plus méchante,
　　En la lisant aurait pleuré.

　　Valentin l'attacha sous l'aile
　　De sa plus belle tourterelle,
　　　Qu'il embrassa bien tendrement,
　　Et qui, sitôt qu'il l'eut lâchée,
Ne resta qu'un instant sur les lilas perchée,
　　　Et vola vers le firmament.

MARIE.

Pauvre tourterelle, pourvu qu'elle arrive heureusement.

ROSA.

Et qu'elle n'aille pas devenir la proie de quelque vautour cruel.

CLÉMENTINE.

Oh! je l'espère bien ; une telle prière mérite d'être exaucée.

FANNY.

De cet aimable enfant la bienheureuse mère
　　Se trouva mieux le lendemain ;
　　Mais son cœur demeura certain
Qu'elle devait la vie à l'ardente prière
　　De son cher petit Valentin.

　　Fidèle à sa sainte promesse,
Celui-ci du malheur se fit le noble appui,
Et tous ceux que courbait le poids de la détresse,
A compter de ce jour, eurent un frère en lui.

Dans la douce candeur de son âme ingénue,
Il crut, avec la foi des cœurs purs et pieux,
Que sa pressante lettre avait été reçue
Par l'immortel auteur des mondes et des cieux.

Aimable enfant, cette pensée
Tu peux la conserver, ce n'est point une erreur;
Oui, ta lettre fut exaucée,
Mais bien avant que ta main l'eût tracée,
Car le regard de Dieu la lisait dans ton cœur.

ROSA.

C'est là certainement une histoire bien intéressante, et il me semble que cette pauvre mère devait être bien heureuse.

CLÉMENTINE.

Sans doute: tu pourrais dire de plus que c'est un des morceaux de poésie les mieux sentis, les plus gracieux que nous ayons jamais lus! Qu'en dis-tu, Marie?

MARIE.

A vous parler sans détour, je m'apprêtais à ne rien laisser passer à Fanny; mais, en vérité, ce qu'elle vient de nous raconter m'a tellement émue, et m'a causé un si vif plaisir, que j'ai plutôt envie de l'embrasser.

SCÈNE II.

Les Mêmes, ALIX.

ALIX.

Mon Dieu ! j'entre sans dire bonjour, et je demande à Marie depuis quand elle est si sensible ; je viens d'entendre ce qu'elle disait à Fanny, et je serais vraiment curieuse de savoir ce qui a pu lui causer une telle impression.

MARIE.

Ma chère, c'est une histoire de Fanny ; et je te jure que si tu en avais une semblable à notre disposition, je te prierais en grâce de nous la faire entendre.

ALIX.

Eh ! eh ! je sais un petit conte qui a bien aussi son prix ; si vous le désirez, je vais vous le réciter.

CLÉMENTINE.

Ah ! tu seras bien gentille.

ALIX.

Je commence donc.

Les Enfants au bois.

Trois enfants au babil mutin
S'en allaient un jour à l'école :
On était au printemps, on était au matin.
Des boutons d'or l'opulente corolle
S'épanouissait dans le thym ;

Nos écoliers à tête folle,
Couraient se tenant par la main,
Riant au papillon qui vole,
Riant aux arbres du chemin.

ROSA.

Tiens! ils n'étaient pas malheureux, ces petits bambins; et j'en ferais volontiers autant.

ALIX.

Tout à coup l'un des trois s'arrête ;
Teint lumineux et blonde tête,
Vrai visage de chérubin.
Un rayon de soleil lui tombait sur la joue :
« Autour de nous tout rit et joue :
Si nous jouions, dit le bambin.
Voyez! les animaux ne font rien... pas de classe
Pour eux! pas de *pensums*, de férule à genoux...
Prions chaque animal qui passe
De venir jouer avec nous! »
Sitôt dit, sitôt fait. — Les voilà tous en quête :
Interrogeant les bois touffus,
Suppliant les oiseaux de partager leur fête :
Mais, ô surprise! chaque bête
Les accueillit par un refus.

MARIE.

Ah! ah! serait-ce dédain, par hasard? Voilà, il me semble, des animaux passablement fats.

ALIX.

« Moi, je n'ai pas le temps, répondit la fauvette ;
Je couve, mes petits de chaleur ont besoin!

Veuillez me laisser seule, allez jouer plus loin.
— Moi, je n'ai pas le temps, répondit l'alouette,
Je pars ! il faut que demain, sur la tour,
 J'annonce le lever du jour. »
Un peu déconcertés et ne comprenant guère
 Ce que voulait dire l'oiseau :
Nos enfants vont plus loin, ils trouvent un ruisseau,
Une ferme. — Un beau coq poussait son cri de guerre,
 En se pavanant près de l'eau.
« Vous, monsieur, votre vie est bien inoccupée ;
Pour partager nos jeux, quittez votre fumier ;
— Saint Georges, dit le coq redressant son cimier,
De quel air ces gens-là parlent aux gens d'épée !
Rien à faire, et le guet ? et la police ? et puis
 Les assauts et les escarmouches ?
Par le bruit que je fais, jugez ce que je puis !
 Foi de gentilhomme ! je suis
Autre chose, Messieurs, qu'un attrapeur de mouches ! »

CLÉMENTINE.

Voyez-vous ! où la vanité va-t-elle se nicher ?

MARIE.

Il paraît que les bêtes ont leurs défauts, ni plus ni moins que les hommes.

ALIX.

Ce mot fut entendu d'un voisin, un pinson,
Qui s'escrimait du bec aux branches d'un buisson :
 Il trouva le terme un peu leste.
« Sac à papier ! fit-il, croyez-vous que je reste
Les bras croisés ? je chasse en chantant ma chanson ;
J'égaye et je nourris mes petits, ma femelle :
Les mouches sont pour eux, la chanson est pour elle.
 Vous me traitez d'une étrange façon. »

CLÉMENTINE.

Je crois bien : un pinson, c'est un personnage d'importance.

ALIX.

Confus de la réponse et de la repartie,
Et voyant ses projets échoués en partie,
Le trio s'éloigna, côtoyant le ruisseau...
Les fourmis rassemblaient les pailles en faisceau ;
 Des essaims bourdonnants d'abeilles
Allaient pomper le miel au sein des fleurs vermeilles ;
La fraise du sentier se hâtait de mûrir,
Et le blé de pousser, et le flot de courir....

ROSA.

Voilà des gens bien occupés. Que feront les marmots ?

ALIX.

Du travail à leurs yeux tout retraçait l'image.
« Mais quoi ! ne pas jouer ! ce serait bien dommage ! »
Dirent-ils. Et voilà qu'au levraut qui passait
 Ils présentèrent leur placet.
 « Merci de votre politesse,
 Dit le quadrupède trottant,
Mais Dieu, pour m'en servir, m'a donné la vitesse ;
Je ne puis avec vous rester un seul instant ;
Mon museau n'est pas propre, il faut que je le lave. »

CLÉMENTINE.

La belle excuse !

ALIX.

Il s'échappe en disant ces mots,
　Non sans avoir, de son air le plus grave,
　　Pris congé de nos trois marmots.
Les enfants, refusés par tous les animaux,
　　Depuis le coq au cri superbe,
Jusqu'au lourd hanneton construisant un pont d'herbe,
S'adressèrent enfin au ruisseau murmurant,
Qui tantôt comme un lac, tantôt comme un torrent,
Abreuvant de ses eaux la terre desséchée,
Obéissait aux lois de sa pente cachée.
« Ne fuyez pas si vite ! arrêtez-vous un peu !
Dirent-ils au ruisseau, soyez de notre jeu !...
—Non, non, dit le ruisseau, qui blanchissait d'écumes...
N'entendez-vous donc pas retentir les enclumes ?
La meule du moulin au monotone bruit
Compte sur moi, je vais, je marche jour et nuit.

MARIE.

Comme le Juif Errant. Au reste, il a raison, ce petit ruisseau.

ALIX.

M'arrêter ! et qui donc féconderait la plaine ?
Qui broîrait le froment ? qui laverait la laine ?
Qui ferait manœuvrer tous ces mille marteaux ?
Qui, si je m'arrêtais, porterait les bateaux ?
Arrière, paresseux ! » — Poursuivant sa carrière,
Le ruisseau murmura ces mots : « Arrière ! arrière ! »
Et s'éloigna. — Ceci compléta la leçon.
Nos trois enfants, traités de si rude façon,
Reconnurent que Dieu n'a rien fait de frivole.
Profitant de l'avis du coq et du pinson,
　　Ils retournèrent à l'école.

ROSA.

Ton petit conte, qui est passablement long, me plaît assez : seulement je n'aime pas trop la fin. Il me semble qu'entre trois ils pouvaient bien trouver un autre passe-temps que celui d'aller à l'école.

MARIE.

Sans doute; mais il faut bien cela pour la moralité de l'histoire.

ROSA.

Ah ! c'est une moralité dont je me passerais bien.

FANNY.

Tu te trouves donc malheureuse d'être obligée d'aller en classe ?

ROSA.

Malheureuse, c'est peut-être un peu trop dire; mais enfin je ne vois pas la nécessité d'apprendre tant de choses dont bien souvent nous n'avons que faire. Géographie, histoire, arithmétique, langues, dessin, etc., etc., etc. Il y a vraiment de quoi en avoir la tête à l'envers.

MARIE.

Surtout quand elle ne pèse pas plus que la tienne ; elle tourne plus facilement.

ROSA.

Eh bien ! ma chère, elle ne tournera jamais aussi vite que ta langue.

SCÈNE III.

Les Mêmes, AUGUSTINE. (*Petite enfant.*)

CLÉMENTINE, *elle va au-devant d'elle.*

Comment ! c'est toi, ma petite Augustine ; et que viens-tu faire ici, pauvre enfant ?

AUGUSTINE.

Ah ! j'ai bien peur : il faut que je dise quelque chose que j'ai appris, et je n'ose pas. (*Elle se cache dans les bras de Clémentine.*)

CLÉMENTINE.

Chère petite, tu n'as rien à craindre. Récite ton morceau ; voyons, je resterai près de toi.

AUGUSTINE.

Et tu m'aideras si je me trompe, n'est-ce pas ?

CLÉMENTINE.

Sois tranquille ; viens. (*Elle la conduit par la main sur le devant de la scène.*) Maintenant tu peux commencer.

AUGUSTINE.

Cela s'adresse à mon oreiller blanc, tu sais.

CLÉMENTINE.

Oui, oui, nous verrons bien ; commence ; voyons un peu ce que tu peux dire à ton oreiller. Il n'est pas ici, mais cela ne fait rien.

AUGUSTINE.

L'Oreiller d'un Enfant.

Cher petit oreiller ! doux et chaud sous ma tête,
Plein de plume choisie ; et blanc, et fait pour moi !
Quand on a peur du vent, des loups, de la tempête ;
Cher petit oreiller, que je dors bien sur toi !

Beaucoup, beaucoup d'enfants, pauvres et nus, sans mère,
Sans maison, n'ont jamais d'oreiller pour dormir ;
Ils ont toujours sommeil ; ô destinée amère !
Maman, douce maman ! cela me fait gémir.

Et quand j'ai prié Dieu pour tous ces petits anges
Qui n'ont pas d'oreiller, moi, j'embrasse le mien ;
Et seule en mon doux nid, qu'à tes pieds tu m'arranges,
Je te bénis, ma mère, et je touche le tien.

Je ne m'éveillerai qu'à la lueur première
De l'aube au rideau bleu ; c'est si gai de la voir !
Je vais dire plus bas ma plus tendre prière ;
Donne encore un baiser, douce maman ; bonsoir !

PRIÈRE.

Dieu des enfants, le cœur d'une petite fille
Plein de prière, écoute, est ici sous mes mains.
Hélas ! on m'a parlé d'orphelins sans famille !
Dans l'avenir, bon Dieu, ne fais plus d'orphelins !

Laisse descendre au soir un ange qui pardonne,
Pour répondre à des voix que l'on entend gémir ;
Mets sous l'enfant perdu que sa mère abandonne,
Un petit oreiller qui le fera dormir !

CLÉMENTINE.

Eh ! mais, c'est très-bien, et je te fais mon compliment. Allons, embrasse-moi, et sois toujours aussi gentille. Tiens, pour te récompenser, voilà un bonbon que je destinais à un petit garçon aussi gentil et aussi sage que toi.

AUGUSTINE.

Ah !... comment le nommes-tu ?

CLÉMENTINE.

Valentin. Un charmant enfant, qui a écrit une lettre au bon Dieu pour lui demander la santé de sa mère.

AUGUSTINE.

Tiens, mais c'est absolument comme moi, qui le prie de donner un oreiller aux petits orphelins, pour qu'ils puissent dormir. Dis, faut-il lui réserver la moitié de ma dragée ?

CLÉMENTINE.

Non, mange-la. Tu es un bon petit cœur. (*On entend parler et discuter dans la coulisse.*)

MARIE.

Eh bien, est-ce que la séance va se terminer là ?

ROSA.

Ah ! voici du renfort qui nous arrive. Venez donc vite, mesdemoiselles ; c'est votre bonne étoile qui

vous a conduites de ce côté. Nous nous emparons de vous, et on ne vous laisse plus aller que vous n'ayez raconté chacune une bonne histoire pour rire.

SCÈNE IV.

Les Mêmes, ADÈLE, LAURE.

LAURE.

Tu t'adresses bien mal, Rosa, car je t'assure que je n'ai pas envie de rire du tout.

ADÈLE.

Que voulez-vous ? voilà comme elle est depuis trois jours, et je ne sais vraiment à quoi attribuer cette mélancolie.

AUGUSTINE, à *Laure.*

Veux-tu ma dragée, dis ? (*Laure soupire.*)

ADÈLE.

Eh quoi ! Laurette, encor des soupirs et des larmes !
Qui peut donc, en ce jour, exciter tes alarmes ?
N'as-tu pas, comme nous, de folâtres plaisirs,
Et ne reste-t-il plus de jeux pour tes loisirs ?
Voyons, parle ! aujourd'hui, qui te rend si chagrine ?

LAURE.

Mille sujets pour un, va, ma bonne cousine...
Mais, au reste, à quoi bon de chagrins s'entourer ?
Au sein de mes parents je veux me retirer.

ADÈLE, *finement.*

Je ne m'attendais guère à ce nouveau caprice ;
Serait-ce par hasard, pour te rendre justice ?

LAURE.

Adèle.

ADÈLE.

Eh bien ! voyons, dis-moi quelle raison
Peut ainsi te forcer à fuir cette maison.

LAURE.

Crois-tu qu'à chaque instant il soit bien agréable,
Pour le moindre propos, de sortir de la table,
D'être mise à genoux, ou d'avoir sur le dos,
Comme un singe habillé, cinq ou six écriteaux ?
Crois-tu qu'il soit plaisant d'avoir, un jour de fête,
Deux ou trois cornes d'âne au sommet de la tête ?
Non, non ; tiens, de mes maux je veux te présenter
Le fardeau que mon cœur ne peut plus supporter.
Ecoute : L'autre jour, qu'en une nuit obscure
L'horizon ténébreux enfermait la nature,
Je te cherchais, j'avais à causer avec toi...
Mais, sachant qu'au salon on s'occupait... du roi...
Non, ce n'est pas... pourtant... mais, du reste, n'importe,
J'approche doucement, je me glisse à la porte ;
J'écoute, et puis j'entends qu'on discute un projet,
Puis qu'à chaque auditeur on parle de secret...
Mais on parlait si bas qu'à mes pauvres oreilles
Tous les mots bourdonnaient comme un essaim d'abeilles.
Mais je sais qu'on parlait...

ADÈLE.

On parlait du bouquet
Qu'on devait pour Madame, ici, tenir tout prêt.

LAURE.

Du bouquet ?

ADÈLE.

Oui.

LAURE.

N'importe, ou d'œillets ou de roses,
Du pape, ou du Grand Turc, ou de mille autres choses,
Toujours est-il enfin que trop sévèrement
On me poursuit toujours de quelque châtiment...
A peine étais-je là qu'on s'en vient me surprendre,
Et puis on me punit pour m'empêcher d'entendre.
Conçois-tu ?

ADÈLE, *souriant*.

Non, vraiment, cousine, je te plains.
Ah ! crois bien que mon cœur partage tes chagrins.
Aux portes écouter ! voyez quelles merveilles !
Que feraient, sans cela, deux si belles oreilles ?

LAURE.

Enfin, Adèle, enfin, conviens que j'ai raison,
Et dis-moi si j'ai tort de quitter la maison.

ADÈLE, *raillant*.

Non certes : de tes maux raconte-moi le reste ;
J'écoute ; ton destin me paraît si funeste !

LAURE.

Rends-moi justice alors. Un jour, c'était le soir,
Le souper terminé, tout le monde au dortoir
Monte pour se coucher. Dans la classe, en silence,
Seule, depuis longtemps j'étais en pénitence.
Je frissonnais de peur, il faisait une nuit !
Tant pis, je me décide à monter à mon lit.
Je marche en tâtonnant ; mais voudras-tu me croire ?
Mon malheur me conduit tout droit au réfectoire.
Que faire en cet endroit ? Je cherche de nouveau ;
Puis donnant tout à coup du pied dans un seau d'eau,
Je tombe, et dans un plat rempli de confiture,
Je vais, sans le vouloir, me plonger la figure.
Je remonte au dortoir en toute bonne foi,
Et mon nez à l'instant dépose contre moi ;
On descend... mais le chat, d'un appétit fort leste
Dans le court intervalle avait mangé le reste.

ADÈLE.

En vérité?

LAURE, *pleurant.*

Pourtant, c'est Laure qu'on punit,
Et c'est Laure qu'on laisse une heure au pied du lit.
Tu vois si j'avais tort... je suis bien malheureuse!

ADÈLE, *ironiquement.*

En effet, pauvre enfant, ton étoile est fâcheuse.

LAURE.

Puis, tout autour de soi, des plumes, du papier,
Sur des cahiers sans fin des devoirs à copier;
A quoi sert ce fatras? à quoi sert la science?
A vous noircir le cœur, l'âme et la conscience.
Je veux croiser les bras du matin jusqu'au soir;
Je suis bien libre, moi, je ne veux rien savoir.

ADÈLE, *gravement.*

Baisse un peu plus la voix, je crains qu'on ne t'entende,
Pauvre Laure! pourtant te voilà déjà grande,
Et tu parles ainsi... mais tu ne sais donc pas
Quels maux dans l'avenir entraveraient tes pas?
Tu veux dans la paresse emprisonner ta vie;
Aux propos médisants tu veux être asservie;
Et n'avoir pas une arme à pouvoir opposer;
Tu t'en fais gloire, ô Dieu! comment peux-tu l'oser?
Si notre directrice à tes fautes nombreuses
Offre mille raisons toujours infructueuses,
A quels moyens alors veux-tu qu'elle ait recours?
Dans le vice on ne peut laisser languir tes jours.
D'ailleurs à sa bonté souvent trop indulgente,
Tu te montres aussi toujours indifférente.
Ne vois-tu pas pour nous combien elle a de soins?
Avons-nous des soucis? Avons-nous des besoins?
Avons-nous quelquefois des ennuis, de la peine?
Avons-nous des douleurs que son cœur ne comprenne?
Qui, sans cesse, dis-moi, pour t'éviter des maux,
Passe ses plus beaux jours à rompre tes défauts?

Et toi, l'objet constant de sa sollicitude,
Tu réponds à ses soins par de l'ingratitude...
Mais tu verses des pleurs, Laure, pardonne-moi,
Tu te repens, c'est bien, j'en suis fière pour toi.

LAURE, *attendrie.*

O ma meilleure amie! ô ma plus tendre sœur!
Bonne Adèle, tu mets du baume dans mon cœur!
Je suivrai tes conseils; en mon âme docile
La douceur va trouver un accès plus facile;
Je veux dans des travaux nés de tous mes loisirs,
Heureuse tous les jours, rencontrer des plaisirs.
A celle qui de soins entoure notre enfance,
Mes vertus parleront de ma reconnaissance,
Et pour prouver ici que Laure a le cœur bon,
Je veux, en l'embrassant, lui demander pardon.

SCÈNE V.

Les Mêmes, ZOÉ.

ZOÉ.

Augustine! Augustine! mesdemoiselles, pourriez-vous me dire où est Augustine? voilà une heure que je la cherche pour qu'elle m'aide à faire un nœud et à poser une fleur dans les cheveux de ma poupée.

AUGUSTINE, *avec mystère.*

Chut! paix donc, Zoé; ne parle pas de poupées ici. Ne vois-tu pas tous ces messieurs et toutes ces dames qui t'écoutent?

ZOÉ, *confuse.*

C'est vrai. Penses-tu que l'on m'ait entendue? dis, je dois être toute rouge.

AUGUSTINE.

Oh! rassure-toi, ces messieurs sont très-indulgents; ils me l'ont montré tout à l'heure. Seulement, pour leur prouver que tu sais autre chose qu'habiller des poupées, je t'engage à réciter quelque jolie fable.

CLÉMENTINE.

En effet, ma petite Zoé, c'est le seul moyen de te faire pardonner ton étourderie de tout à l'heure.

ZOÉ.

Je le veux bien, mais à la condition qu'Augustine m'aidera si je me trompe.

AUGUSTINE.

C'est convenu; allons, commence!

ZOÉ.

La Guenon, le Singe et la Noix.

Une jeune guenon cueillit
Une noix dans sa coque verte;
Elle y porte la dent, fait la grimace : Ah! certe,
 Dit-elle, ma mère mentit
Quand elle m'assura que les noix étaient bonnes...

AUGUSTINE, *l'interrompant.*

Ce n'est pas tout à fait cela; il faut élever la voix sur certains mots. Tiens, comme ceci. (*Appuyant fortement sur* CERTE *et sur* MENTIT.)

..... Ah! certe,
Dit-elle, ma mère mentit
Quand elle m'assura que les noix étaient bonnes.

zoé, *affectant.*

..... Ah ! certe,
Dit-elle, ma mère mentit
Quand elle m'assura que les noix étaient bonnes.
Puis croyez aux discours de ces vieilles personnes,
Qui trompent la jeunesse. Au diable soit le fruit!
Elle jette la noix.

AUGUSTINE.

Mais non, mais non, mais non. Il faut joindre le geste à la parole. Tu vois cette dragée, ce sera ma noix

Puis croyez aux discours de ces vieilles personnes,
Qui trompent la jeunesse. Au diable soit le fruit !

(*Jetant sa dragée.*)

Elle jette la noix.

zoé, *ramassant et croquant la dragée.*

Un singe la ramasse ;
Vite entre deux cailloux la casse,
L'épluche, la mange et lui dit :
Votre mère eut raison, ma mie,
Les noix ont fort bon goût, mais il faut les ouvrir.
Souvenez-vous que dans la vie,
Sans un peu de travail on n'a point de plaisir.

(*Durant tout ce débit, Zoé s'est adressée à Augustine.*)

Eh bien ! Augustine, es-tu contente? est-ce ainsi que tu me conseillais d'ajouter le geste à la parole ?

AUGUSTINE.

Oui, méchante. Mais tu t'es volée toi-même, car c'est à toi que je la réservais. Maintenant, mettons fin à notre bavardage, qui impatiente ces demoiselles ; car il retarde le moment heureux de la distribution.

des prix. (*Au public.*) Messieurs et mesdames, mesdames et messieurs, merci mille fois de vos applaudissements et de votre indulgence. Nous avons fait notre possible pour vous plaire. L'année prochaine, grâce aux soins éclairés de notre institutrice, nous essayerons de mieux faire. Dès aujourd'hui, ma petite amie Zoé prend l'engagement de réciter toute seule et de se passer de mon concours.

ZOÉ.

Mais non, je t'assure ; on gagne trop à suivre tes leçons, et à joindre, comme tu dis, le geste à la parole. (*Toutes saluent en se retirant.*)

FIN.

Paris.—Typ. de M^{me} V^e Dondey-Dupré, rue Saint-Louis, 46.

www.ingramcontent.com/pod-product-compliance
Lightning Source LLC
Chambersburg PA
CBHW030119230526
45469CB00005B/1721